MARISA CONTICELLO-DE' SPAGNOLIS

LE SCULTURE
DEL MUSEO DIOCESANO
DI GAETA

«L'ERMA» di BRETSCHNEIDER

ISBN 88-7062-595-8

INTRODUZIONE*

In questo breve saggio, vengono prese in esame le sculture conservate presso il Museo Diocesano di Gaeta, ed alcuni marmi esposti nell'atrio della Cattedrale ed alla base del suo splendido campanile romanico.

Non sono stati, invece, considerati, né i numerosissimi frammenti architettonici inseriti visibilmente nel citato Campanile (tra cui da segnalare gli interessanti rilievi provenienti dalla spoliazione del Mausoleo di Lucio Sempronio Atratino, che ancora attende, dopo l'acquisizione allo Stato, di essere restaurato), e nel portico della stessa, né le epigrafi del Museo Diocesano[1] e dell'atrio della Cattedrale. Relativa-

* L'idea di compilare un piccolo catalogo delle poche sculture romane conservate nel *Museo Diocesano* e nel *Pronao* della *Cattedrale* di Gaeta, mi è venuta casualmente durante le ricerche che ho condotto in quella città, per la compilazione della *Carta Archeologica di Gaeta* (in corso di realizzazione), per conto dell'Istituto di Topografia dell'Università degli Studi di Roma, su incarico del Prof. Ferdinando Castagnoli.

Ringrazio — in questa sede — quanti, in vario modo, hanno contribuito alla migliore riuscita dello studio, ed in primo luogo Mons. Raffaele Bergantino, Ausiliario del Vescovo di Gaeta (che è stato mio insegnante al Liceo Classico di Formia) per le agevolazioni concessemi, come anche il Parroco della Cattedrale, Don Alberto Iannelli.

Desidero anche ringraziare vivamente l'amico Franco Capobianco e gli amici tutti dell'attivissimo e qualificato Centro Storico Culturale Gaeta, per la disponibilità e la collaborazione offertami in vari modi durante il mio lavoro.

Non posso non esprimere, infine, la mia più cordiale gratitudine al fotografo della Soprintendenza Archeologica di Roma, Sig. Luigi D'Ambrosi, per aver eseguito per me, durante le sue domenicali passeggiate sulle nostre spiagge, tutte le fotografie qui presenti.

[1] L. Salerno, *Il Museo Diocesano*, Gaeta 1956. Sulle altre antichità presenti a Gaeta cfr. G. Quirino Giglioli, *Note epigrafiche relative ad alcune città del Latium novum*, in *Not. Sc.* s. V. 1908, pp. 394-6.

mente a queste ultime è significativo che esse testimoniano la presenza a Gaeta del culto della *Magna Mater* e di *Attis*, con un diretto riferimento ad un *taurobolium* [2].

Delle sculture esaminate, tre sono a tutto tondo, e raffigurano un Asklepios (acefalo), una Tyche (anch'essa acefala) ed una Iside (gravemente danneggiata nel viso) e due, a rilievo, raffigurano l'uno una scena di *souvetaurilia* e l'altro una replica (purtroppo molto danneggiata) del celebre rilievo di *Ikarios*. Vi sono, poi, due sarcofagi ed un medaglione di fronte di sarcofago.

Nulla ci è attestato documentatamente circa l'origine e la costruzione del Museo Diocesano, che dovette nascere — senza atto ufficiale — dall'interesse di qualche canonico che nel passato abbia raccolto oggetti sparsi per la città.

Di queste sculture, non abbiamo, infatti, alcun dato di rinvenimento, fatta eccezione per le statue di Asklepios e di Tyche che provengono da Via Bausan, rinvenutevi nel 1953 [3], provenienti forse da una villa attribuita a Faustina [4].

Quanto ai sarcofagi, di cui ai nn. 8 e 9, la tradizione locale riferisce che essi furono portati a Gaeta dall'antica *Minturnae* [5], dalla spoliazione della quale città romana pervennero a Gaeta anche, probabilmente, le colonne delle navate della Cattedrale, nonché il celebre cratere neoattico di Sàlpion. Esso fu conservato per lungo tempo nella Cattedrale, ove assolveva alla funzione di fonte battesimale, fino a quando Ferdinando IV non dispose per il suo trasferimento nel Museo di Napoli, le cui collezioni il sovrano voleva incrementare. Questo cratere, datato nella prima metà del I sec. a.C., aveva una rappresentazio-

[2] L. Salerno, *op. cit.*, p. 6 nn. 4-6. L'esistenza a Gaeta di un santuario dedicato alle divinità frigie è attestata da una iscrizione ora perduta (CIL, X, 6074).

[3] La data di rinvenimento delle sculture ci è fornita da una notizia dell'archivio della Soprintendenza Archeologica del Lazio.

[4] Nella zona doveva sorgere la villa ritenuta dell'imperatrice Faustina. Cfr. L. Salemme, *Il borgo di Gaeta*, Torino 1939, p. 110.

[5] D.A. Costantini, *Minturnae*, in *Bollettino dell'Associazione Internazionale Studi Mediterranei*, 1932-33, p. 7 fig. 4.

ne a rilievo con Hermes che reca l'infante Dionysos alla ninfa Nysa ritratta assisa.

Circa la statua di Iside, sarei portata a ritenere che questa scultura abbia una provenienza locale, forse la medesima delle due altre sculture, essendo possibile che la statua della Fortuna sia una Tyche-Iside, quale ci è nota da numerose testimonianze[6]. Ma, a prescindere dal supposto collegamento fra le due statue, di Iside e della Fortuna, appare assai significativo il rinvenimento a Gaeta di una rappresentazione di Iside, testimonianza della presenza nella zona di un culto destinato ad una divinità orientale. Ad una altra divinità orientale, del resto, era sicuramente dedicato un tempio a Gaeta: Serapide, del quale non si conosce, tuttavia, l'ubicazione, anche se la presenza sul posto del toponimo Serapo sembrerebbe suggerire che detto tempio sorgesse non lontano dalla zona citata[7].

Sempre dal territorio di Gaeta, e precisamente dalla località la Cansatora, proviene la statua di Cibele, oggi fra le opere più importanti della Ny Carlsberg Glyptotek[8], rinvenuta alla fine del secolo scorso assieme a due leoni e non lontana dalla villa di Filippo presso l'acquedotto romano.

Va detto, infine, che in questi ultimi anni è stato rinvenuto, da me personalmente, al confine con il territorio itrano, un Mitreo[9], sfortunatamente privo della pur minima decorazione.

Tutte queste notizie ci confermano la grande diffusione dei culti orientali a Gaeta, città che per la sua stessa posizione, al centro di un golfo ampio e sicuro, a metà strada fra Roma e Napoli, doveva avere un ruolo non secondario nei commerci marittimi con le varie parti dell'Impero e che certamente accoglieva genti di razza, costumi e culti diversi, vuoi commer-

[6] Cfr. scheda n. 3.

[7] L. Salemme, *op. cit.* pp. 115-116.

[8] A. Rubini, *Gaeta, Di una statua marmorea rappresentante Cibele*, in *Not. Sc.* 1893 p. 361 sgg. Vedasi sull'argomento il recente articolo: M. de' Spagnolis, *Sculture da Sperlonga e Formia nella Ny Carlsberg Glyptotek di Copenhagen* in *Boll. d'Arte* 1983, n. 21, p. 80 fig. 3.

[9] M. de' Spagnolis, *Il mitreo di Itri*, Leida 1980.

cianti temporaneamente residenti, vuoi schiavi orientali infiltrati stabilmente nella popolazione locale.

Nulla sappiamo circa la provenienza del rilievo marmoreo c.d. di Ikarios, raffigurante un soggetto noto da varie repliche, e precisamente la visita di Dionysos vecchio al poeta tragico Ikarios.

Sarei personalmente portata a ritenere che detto rilievo provenga da Gaeta, anche se non è possibile fornire sicure prove di questa affermazione. Se, infatti, è molto probabile che i due sarcofagi siti nella base del Campanile del Duomo ed il cratere di Sàlpion rispondessero a ben precise esigenze della composizione decorativa della Cattedrale e potevano ben essere stati trasportati a Gaeta anche da lontano (nel nostro caso Minturno, oltre venti chilometri più a sud di Gaeta), non si spiegherebbe perché si sia sentita la necessità di cercare fuori di Gaeta una lastra la cui funzione decorativa era assai limitata e la cui decorazione poneva dei problemi per il suo stesso inserimento nell'edificio di culto, trattandosi della raffigurazione di una divinità pagana, e di Dionysos in particolare, al punto che si ritenne scalpellare la parte centrale della raffigurazione, danneggiando notevolmente le singole figure rappresentate.

Del resto, possiamo affermare in generale che — a parte oggetti particolari che si riteneva di trasferire a Gaeta per motivi specifici non sempre accertabili — non vi fosse alcuna necessità di cercare fuori di Gaeta elementi decorativi da inserire nelle architetture degli edifici caetani in epoca post-classica. La città era, infatti, in antico, piena di ville residenziali di notevole importanza e quindi ricche di marmi d'ogni genere, architettonici e non, fra le quali ricordiamo quella dell'imperatrice Faustina, di Filippo, di Fonteio, di Munazio Planco. La presenza di mausolei importanti, come quello di Munazio Planco, di Lucio Sempronio Atratino e la c.d. Tomba di Scipione, ci sono indiretta testimonianza dell'importanza e della ricchezza di tali ville. Di esse manca, purtroppo, il dettagliato rilievo che ci fornisca un quadro d'insieme unitario sulla loro struttura ed ubicazione. Questa fortunata circostanza avrà certamente reso possibile trovare — con

una certa facilità — sul posto quei marmi antichi — scultorei ed architettonici — che fossero ritenuti necessari per ornare chiese e campanili, edifici pubblici e privati. La visita delle case del vecchio borgo di Gaeta, del quartiere di S. Erasmo, della stessa zona di Elena, ci permette ogni giorno di vedere, inseriti nelle murature, frammenti di statue, capitelli e frammenti architettonici provenienti certamente dalla pletora delle ville ed abitazioni romane che occupavano quello che è oggi il centro storico della moderna Gaeta.

Dell'esistenza di alcune strutture nel reclusorio militare è testimone il Mingazzini [10], che le vide nel 1926. Si trattava di una statua moderna con testa antica raffigurante il tipo dell'Herakles Lansdowne e di una statua femminile, completamente ammantata con esclusione del seno destro coperto solo dal chitone, che ripete il tipo dell'Urania del Museo Vaticano, con una testa ritratto, probabilmente di Agrippina Seniore. Un busto di divinità è stato rinvenuto in lo-

[10] Sopr. alle Antichità della Campania e del Molise, Prot. n. 3375 del 15.5.1926: relazione dell'ispettore P. Mingazzini: «Mi sono recato il 1° maggio a Gaeta ed ho esaminato la statua conservata nell'abitazione demaniale attualmente concessa al Ten. Col. Cav. P. Assaianti ed ho constatato trattasi, a mio vedere di un'opera del sec. XVII-XVIII, come chiaramente indica il panneggio. Antica è, invece, senza dubbio, la testa incastrata in una cornice ovale». «Più che un ritratto (se mai un atleta) mi sembra vedervi un Ercole caratterizzato dalla benda stretta ed attorta a guisa di corona che ne circonda il capo. La pupilla non è incisa, i capelli sono resi a ciocche brevi, simili a virgole. Si tratta, quindi, di uno sviluppo ulteriore del tipo dell'Herakles Lansdowne comunemente attribuito a Skopas; il prototipo non credo scenda più giù dell'età dei Diadochi».
Nella stessa occasione ho preso altresì visione di una statua femminile drappeggiata conservata nel Reclusorio Militare. Essa è stata completamente intonacata, sì che è impossibile elencarne i restauri; il pollice della mano sinistra pare però moderno; la testa e la base, al contrario, non sembra che siano state mai spezzate. La figura è completamente avvolta in un manto, ad eccezione del solo seno destro, coperto dal chitone leggero. La mano destra è portata innanzi al petto, l'avambraccio sinistro è portato orizzontalmente in avanti. Il tipo ricorda assai l'Urania Vaticana. La testa è un ritratto, e per quanto si può capire da sotto l'intonaco, la pettinatura sembra essere quella di Agrippina Seniore».
[11] Sul rinvenimento di un busto di divinità cfr. P. Fantasia, *La rete stradale dell'antica Roma nell'agro di Gaeta e gli avanzi delle vecchie costruzioni romane nelle sue adiacenze*, (dattiloscritto) 1949, p. 73 fig. 32.

5

calità *Madonella* di Serapo e disegnato dal Fantasia [11].
Un interessante elemento di trabeazione raffigurante
alcune navi ed un mostro marino è inserito nella torre
dell'ipata Giovanni; una lastra con la raffigurazione
di Venere e Marte è inserita nell'ultimo gradino del
presbiterio della Chiesa di S. Lucia. Un sarcofago con
grifi affrontati e numerosi altri frammenti architetto-
nici sono nella Chiesa di S. Giovanni a Mare. Una la-
stra di sarcofago con ippogrifi ed Oceano è in villa Se-
bosio. Infine, frammenti di sculture, insieme ad og-
getti archeologici vari, sono raccolte presso il Centro
Storico Culturale di Gaeta.

A proposito del borgo di Elena, oggi incorporato
nella città di Gaeta, riterrei del massimo interesse
aprire un discorso nuovo nel campo delle esplorazioni
archeologiche del territorio gaetano. Sono certa che il
rilevamento sistematico delle strutture in opera reti-
colata di età proto-imperiale, conservate molto bene
all'interno di cantine, ristoranti, ambienti vari o
all'esterno anche lungo l'odierna via di collegamento
tra Gaeta e Formia, porterebbe ad acquisire una co-
noscenza diretta di quelle che io ritengo strutture
portuali, con annessi depositi e magazzini, di notevo-
le importanza.

STATUA DI ASKLEPIOS

Provenienza: da Via Bausàn, dai resti della c.d. Villa di Faustina alt. tot. m. 1,05 — marmo bianco lunense — calda patina dorata — mancano la testa ed il braccio destro, del quale ultimo resta solo l'attaccatura sulla spalla scheggiature ed abrasioni varie sul corpo.
Collocazione: Museo Diocesano, Sala.
Bibliografia: L. Salerno, Il Museo Diocesano di Gaeta, Gaeta, 1956, pag. 5, n. 3, tav. 2.

Figura stante a torso nudo insistente sulla gamba destra, mentre la sinistra è leggermente flessa e spostata lateralmente (figg. 1-3).

Un'ampia e ricca clamide avvolge le spalle del personaggio, lasciando scoperto il torso, che è leggermente ruotato verso sinistra. Il mantello ricade sul davanti, a formare — all'altezza del bacino — un ampio rimbocco triangolare, e discende fino alle caviglie, lasciando scoperti i piedi, calzati di sandali. Il lembo terminale del mantello è raccolto nella mano sinistra, che si appoggia sull'anca, formando con il braccio un angolo quasi retto, mentre la restante parte del panneggio ricopre il fianco sinistro della figura con abbondante ricchezza di pieghe. Vicino al piede destro sono pochi resti della parte finale di un serpente attorcigliato su sé stesso intorno ad un bastone (che manca).

La scultura si rifà ad una peculiare tipologia dell'iconografia di Askeplios, secondo uno schema noto che lo presenta in posizione frontale stante. L'originale di questa iconografia particolare è comunemente fatto risalire, da alcuni studiosi[1], alla media età ellenistica, per confronti con il c.d. Zeus di Pergamo[2], per il quale ci sembra possa accertarsi la proposta datazione nella seconda metà del II sec. a.C., nonché per le notevoli concordanze con altre

[1] M. Bieber, *The Sculpture of the Hellenistic Age*, New York, 1961, pag. 118, fig. 472.
[2] M. Bieber, *op. cit.* pag. 118, fig. 472.

rappresentazioni di Asklepios [3] sul rovescio di alcune monete della Cnidia.

Questo prototipo, presunto ellenistico, è, a sua volta, una rielaborazione di quella età da un archetipo più antico, che può riportarsi ancora nel IV sec. a.C. Alcune terracotte figurate del British Museum, per esempio, mostrano che lo schema iconografico era già popolare nella Caria intorno alla metà, appunto, del IV sec. a.C. [4].

Di questo nostro tipo caetano di Asklepios esistono altre cinque repliche [5], cui possiamo aggiungere anche una statuetta di piccole proporzioni del Museo di Cambridge [6] ed un esemplare nel Museo Nazionale Romano [7].

La nostra scultura è una modesta opera di buon artigianato romano, assai probabilmente eseguita nel II sec. d.C.

[3] Ch. Picard, *Manuel d'Archéologie Grecque: La Sculpture*, Paris 1953, III, I, pag. 563, figg. 235 3-4.

[4] R.A. Higgins, *Greek Terracottas in the British Museum*, London 1967, I, pag. 141 tav. 69, n. 522.

[5] Le copie note sono le seguenti: a) Oslo (H.P. L'Orange, E.A., n. 3304); b) Leningrado (O. Waldhauer, *Die antiken Skulpturen der Ermitage*, Berlin-Leipzig, 1928, tav. 3, 3); c) Cairo (C.C. Edgar, *Greek Sculpture*, Cairo 1903, VII, pag. 7, tav. 3, n. 27440); d) Roma, Musei Capitolini (D. Mustilli, *Il Museo Mussolini*, Roma 1939, pag. 25 tav. XX, n. 2); e) Toulouse (E. Esperandieu, *Basreliefs de la Gaule Romaine*, Paris 1931, II, 44, n. 912). Per il tipo di Asklepios con la mano sinistra scoperta vedasi l'elenco di copie in G. Heyderich, *Asklepios*, Freiburg 1966, p. 155.

[6] L. Budde & R. Nicholls, *A Catalogue of the Greek and Roman Sculpture*, Cambridge 1964, pag. 33, n. 58, tav. 16.

[7] *Museo Nazionale Romani, Le Sculture*, I/8,2 n. VIII, 11.

STATUA DI ISIDE

Alt. tot. m. 1,42 - provenienza ignota. Marmo bianco lunense. Museo Diocesano di Gaeta.

Mancano le braccia, di cui si conservano le attaccature sulle spalle poco più giù dell'omero, parte della base con il piede sinistro, ed il volto, che era lavorato a parte (come mostra la gradinatura del marmo nella parte rimasta), ed unito al resto mediante una grappa a sezione rettangolare. Forti abrasioni.

Bibliografia: L. Salerno, *Il Museo Diocesano*, Gaeta 1965, pag. 5, n. 1, tav. 3.

Personaggio femminile stante sulla gamba sinistra e con la destra, di scarico, leggermente flessa all'indietro (figg. 4-6). Al di sopra di chitone — di cui si intravvedono le pieghe ampie a V sul petto e le piegoline ricche e minute trasversali sui piedi — è un ampio velo sfrangiato, annodato sul petto con un «nodo isiaco». La testa era velata, come mostra il tessuto quasi integralmente conservato, da cui sporgono i boccoli di tipo libico della capigliatura.

La statua ripete il tipo, notissimo da numerosi esemplari, di Iside o di una sacerdotessa della dea, come mostra la presenza del caratteristico mantello e della pettinatura a boccoli libici. Nelle mani il personaggio recava certamente sistro e situla, entrambi strettamente connessi con l'iconografia di questa divinità.

La nostra scultura trova confronti abbastanza validi con l'Iside al Museo di Alessandria [1], con un'altra al museo del Prado a Madrid [2], un'altra da Valladolid [3], un'altra ancora da Cirene [4].

[1] A. Adriani, *Repertorio d'Arte dell'Egitto greco-romano*, Palermo 1961, t. II, n. 146, tav. 72, 238 (con ricchissima bibliografia).

[2] E. Barròn, *Catàlogo de la Escultura*, Madrid 1908, p. 49, n. 36, tav. XXIII. Per la stessa vedasi anche: R. Picard, *Marbres antiques du Musée du Prado*, Paris 1923, n. 40, tav. XXXI; A. Blanco, *Museo del Prado, Catalogo de la Escultura*, Madrid 1957, p. 39, n. 36 E.

[3] A. Garcia y Bellido, *Esculturas romanas de España y Portugal*, Madrid 1949, p. 152, n. 162.

[4] E. Paribeni, *Catalogo delle sculture di Cirene*, Roma 1959, tav. 180, n. 412. Vedasi, inoltre un esemplare da Parigi (S. Reinach, *Répertoire*, Paris 1897, t. II, 2, pag. 422, n. 2; Loivre 2850) ed una statuetta

Trattasi di una modesta, ma non del tutto sciatta opera di artigianato romano, replica di un tipo la cui origine è da riferire all'ellenismo alessandrino, ed è inquadrabile cronologicamente alla prima metà del II secolo d.C.

nel Museo Britannico di Londra (S. Reinach, *op. cit.* t. III, pag. 124, n. 5). Con un ritmo invertito si vedano le statuette del Museo Archeologico di Torino e la statuetta al Museo Chiaramonti al Vaticano (R. Horn, *Stehende weibliche gewandstatuen*, Munchen 1931, tav. 17, n. 2, 3).

STATUA PANNEGGIATA DI TYCHE-ISIDE

Provenienza: da via Bausan, probabilmente dalla villa c.d. di Faustina. alt. tot. m. 1,02 - marmo bianco lunense - patina dorata - mancano la testa, parte del braccio destro - parte dell'avambraccio sinistro - scheggiature ed abrasioni diffuse.
Collocazione: Museo Diocesano, Sala.
Bibliografia: L. Salerno, *op. cit.* pag. 5. n. 2, tav. I; L. Guerrini, *Palazzo Mattei di Giove, Le antichità*, Roma 1982, p. 118.

Statua femminile panneggiata, stante sulla gamba sinistra, mentre la destra è flessa e lievemente portata verso l'esterno. Il braccio sinistro era piegato in avanti ad angolo retto, come chiaramente mostra la parte restante di esso, mentre il sinistro discendeva lungo il fianco (figg. 7-8).

Il chitone, fermato sulla spalla destra, è cinto, al di sotto del busto da uno *strofio*. Esso discende, aderente al corpo, increspandosi in pieghe minute che hanno sul petto un andamento a V, e si annullano sul ventre con l'effetto del panno bagnato. Il chitone raggiunge i piedi che sporgono appena nella parte anteriore e sono calzati con sandali aperti. Le pieghe del chitone si infittiscono nella parte inferiore ed assumono un andamento verticale ed una maggiore corposità.

Sul corpo è, poi, gettato un *himation* che assume, nella parte centrale del corpo, una disposizione triangolare a pieghe ampie e morbide, risalendo quindi fino al braccio sinistro al quale si avvolge. Sulle spalle sono visibili pochi resti di capelli che ricadevano in lievi onde. È assai probabile che il personaggio recasse nella mano sinistra una cornucopia e nella destra una situla, di cui nulla, peraltro, ci è rimasto.

La scultura è stata considerata erroneamente dal Salerno una Hygieia per confronto con una statua del Museo Nuovo dei Conservatori [1] di Roma. Essa, invece, assai più validamente si confronta con varie rappresentazioni di Tyche-Iside, tra cui due nei Musei

[1] D. Mustilli, *Il Museo Mussolini*, Roma 1939, pag. 68, n. 10.

11

Vaticani [2], uno a Villa Medici [3], una ad Alessandria [4], tutte rappresentanti un particolare tipo di Fortuna cui si ricollegano tipologicamente altre sculture [5].

Di questa categoria di statue è stato redatto un elenco dalla Kabus-Jahn [6], di dodici repliche. Successivamente la Inan [7], portava l'elenco delle repliche a 15, inserendovi anche la «Nemesi» di Efeso e la Tyche di Prusia. La Guerrini [8], in un primo studio del tipo presentava un elenco di 15 repliche considerando dubbia l'attribuzione al gruppo della statua elencata dalla Kabus-Jahn n. 10 ed aggiungeva altre repliche [9].

A questo elenco la studiosa in una successiva pubblicazione [10], nell'illustrare la statua di Tyche di Palazzo Mattei aggiunge altre repliche portandole così al numero di 20.

A questo elenco di venti repliche va aggiunta, a mio parere, ancora, la statua di Tyche di Villa Medici [11].

[2] W. Amelung, *Katalog der Vatikanisches Museums*, Berlin, 1903-1908, Braccio Nuovo, tav. 9, n. 59; tav. 13, n. 86.

[3] M. Cagiano de Azevedo, *Le antichità di Villa Medici*, Roma, MXMLI, pag. 103, n. 243.

[4] A. Adriani, *Repertorio d'Arte dell'Egitto greco-romano*, Palermo 1961, pagg. 38-39, tav. 72, n. 240 (con ricca bibliografia).

[5] W. Amelung, *op. cit.*, pag. 101, n. 86. Si vedano per confronto anche le Vestali del Museo Nazionale Romano (R. Paribeni, *Il ritratto nell'arte antica*, Milano 1934, tavv. CCLXXXIV e CCLXXXV; E. Boise van Deman, *Value of Vestal Statues as original*, in *A.J.A.*, 1908, tav. XII, fig. 5, pag. 327 seg. (D. Candilio), *Museo Nazionale Romano, Le sculture* I/7, Roma 1984, XIII, 21) o la statua n. 20 della Collezione Richmond (E. Strong, *Antiques on the Collection of Sir Frederick Cook, Bart.* in *J.H.S.*, XXVIII, 1908, pag. 1 segg. tav. XI).

[6] R. Kabus-Jahn, *Studien zu Frauenfiguren des 4Jhs v. Chr.*, Darmstadt, 1963, pag. 102, nota 38. Egli elenca dodici repliche: 1) Vaticano; 2) Foro Romano; 3) Museo delle Terme; 4) Sevilla; 5) Roma Collezione Mattei; 6) Collezione Sambon, Parigi; 7) Coll. Sambon, Paris da S. Colombe-les-Vienne; 8) Statuetta al Museo delle Terme; 9) Vaticano; 10) P.za Agna Sparta; 11) Dresda; 12) Atene.

[7] J. Inan, *Roman Sculptur in Side*, Ankara 1975, n. 45.

[8] L. Guerrini, *Problemi statuari: originali e copie*, in *Studi Miscellanei*, XXII, 1976, p. 110, nota 10.

[9] Le repliche aggiunte sono da: Ancona, Fano, Atene (Museo Nazionale magazzini), Atene (Museo Nazionale), Ostia (Santuario della Magna Mater), Roma (Palazzo del Quirinale).

[10] L. Guerrini, *Palazzo Mattei di Giove, Le antichità*, Roma 1982, pp. 117-119 n. 8.

[11] M. Cagiano de Azevedo, *op. cit.*, p. 103 n. 243.

La nostra statua di Gaeta è copia romana di buon artigianato artistico che ripete una iconografia di Tyche creata negli ultimi trenta anni del IV secolo [12] e molto diffusa in età ellenistica in ambiente soprattutto pergameno, e in età romana. È stata creata, assai probabilmente in età antoniniana, nel II secolo d.C., per la ricchezza e l'elaborazione del panneggio che appare assai ricco e morbido, con notevole contrasto di luce e ombra. La datazione, peraltro, corrisponderebbe perfettamente ai dati di ritrovamento se essa proviene, come sembra probabile, dalla villa dell'imperatrice Faustina.

La mancanza della testa e di gran parte delle braccia non ci permette di affermare con assoluta sicurezza se questa statua costituisse la personificazione di Tyche-Iside [13], che saremmo portati ad ipotizzare per la presenza nello stesso museo di una statua di Iside, quest'ultima chiaramente identificabile per la presenza, intorno al capo, di una *stephane* sormontata dal disco lunare affiancato da spighe e sormontato da serpenti posti ai lati.

[12] L'originale è databile con sicurezza sulla base di confronti stilistici con l'esemplare rinvenuto nell'agorà. Cfr. T. Leslie Shear jr. *The Athenian Agora: Excavation of 1970*, in *Hesperia*, XL, 1971, p. 270 sgg.

[13] Cfr. C.L. Visconti, *Del Larario e del Mitreo scoperti sull'Esquilino presso la Chiesa di S. Martino ai Monti*, in *Bull. Com.*, 1885, pag. 29-88, tav. III.

RILIEVO CON SCENA DI SUOVETAURILIA

Provenienza: ignota. Alt. tot. m. 0,57; largh. tot m. 0,80 - marmo bianco lunense - gravemente danneggiata e mancante della parte destra.
Collocazione: Pronao della Cattedrale di Gaeta.
Bibliografia: inedita.

Frammento di rilievo marmoreo raffigurante un ariete ed un maiale, entrambi procedenti verso sinistra e coronati di alloro (fig. 9).

Sia l'ariete che il maiale sono raffigurati di pieno profilo e sono conservati largamente. In entrambi la parte inferiore delle zampe manca, conservandosi solo l'attacco di esse. Ciò a causa del danneggiamento della lastra che è stata tagliata quasi regolarmente ad una certa altezza.

Con la mole del suo corpo l'ariete nasconde gran parte della figura del maiale, che ha orecchie grandi e ben disegnate e muso allungato. L'ariete ha corna molto attorcigliate e presenta un trattamento del vello a ciocche larghe, lunghe e piatte, disposte non simmetricamente con una certa rigidezza e in maniera non molto rifinita; le ciocche hanno approssimativamente una divisione in quattro filari sovrapposti con un trattamento sostanziale calligrafico.

Per il trattamento del manto lanoso questo ariete può essere confrontato con altro ariete della Ny Carlsberg Glyptotek di Copenhagen[1], datato ad età flavia.

Con molta probabilità nel rilievo doveva figurare anche un toro così che la rappresentazione si identifica facilmente come una scena di suovetaurilia, cioè di sacrificio rituale romano.

Per il citato confronto con la scultura di Copenhagen, il nostro rilievo può con verisimiglianza datarsi nel primo secolo d.C., con molta probabilità in età flavia.

[1] Ny Carlsberg Glyptotek, *Antike Kunstvaerker*, Copenhagen, 1907, n. 402, tav. XXVIII.

MEDAGLIONE DI SACROFAGO

Provenienza: ignota. Alt. m. 0,25 largh. m. 0,25 - Gravemente danneggiato nelle superfici. Quasi completamente abrasa la mano destra.
Collocazione: Murato nel pronao della Cattedrale di Gaeta.
Bibliografia: inedita.

Medaglione di sarcofago contente il busto di un defunto in giovane età (fig. 10). Egli indossa una toga che sul petto si increspa a formare un'ampia piega a V. Il busto è di prospetto e la testa leggermente inclinata a destra. Il viso è ovale, con capigliatura molto aderente al cranio; gli occhi sono grandi ed aventi una pupilla profondamente incisa; il naso è largo, le labbra carnose. Bene in evidenza sono i padiglioni auricolari. La mano destra esce dal mantello e tiene qualcosa tra le dita, non facilmente riconoscibile, forse un rotolo.

Il medaglione, in base agli elementi stilistici può essere datato cronologicamente alla fine del III secolo d.C.

RILIEVO DI IKARIOS

Provenienza: Ignota. Alt. da m. 1,75 a m. 1,80, da destra a sinistra; alla variazione di altezza corrisponde anche una differenza di spessore del marmo (m. 0,07 nella parte destra e m. 0,10 in quella sinistra) - largh. m. 1,40 - il blocco di marmo non è stato mai regolarizzato per la fretta dell'esecuzione - il rilievo presenta danni irreparabili nella parte centrale, completamente scalpellata in età imprecisabile, forse ad opera di fanatici cristiani; anche la parte destra è stata molto danneggiata nelle superfici e le figure sono in gran parte scalpellate; in migliore stato di conservazione la parte sinistra del rilievo.
Collocazione: Gaeta, Pronao della Cattedrale.
Bibliografia: Inedito.

Siamo di fronte ad una replica del c.d. Rilievo di Ikarios (figg. 11-13), raffigurante una scena di

Theoxenia[1], ed in particolare l'arrivo del Dio Diony-
sos nella casa del poeta tragico Ikarios[2].

La composizione scultorea, assai complessa, con-
sta sostanzialmente di tre gruppi di personaggi. A si-
nistra è il primo gruppo composto da un giovane uo-
mo semisdraiato su una kline col braccio destro prote-
so all'indietro con gesto di invito, e da una giovane
donna anch'essa semisdraiata sulla kline, che gli è ac-
canto con il braccio ripiegato all'insù e la palma della
mano posta sotto il mento come a sorreggerlo, in at-
teggiamento di concentrata pensierosità. Vicino alle
due figure sono due tavoli, antistanti la kline, sul pri-
mo dei quali, molto basso, a quattro piedi sono visi-
bili quattro maschere tragiche, e sul secondo, più alto
ed a tre piedi, poggiano vivande e bibite; un candela-
bro, terminante con una raffigurazione di Ecate, in-
quadra la composizione sull'angolo estremo sinistro.

[1] Per una bibliografia sui rilievi di Ikarios cfr.: F. Deneken, *De
Theoxeniis*, Berlin 1881, p. 52 segg.; O. Jahn, *Die Einkehr des Diony-
sos bei Ikarios*, in *Arch. Beitrage*, Berlin 1847, pag. 198; F. Hauser, *Die
Neuattischen Reliefs*, Stuttgart 1889, p. 15, 148, 189-199; T. Schreiber,
Die Hellenistischen Reliefbilder, Leipzig 1894, Tav. XXIX, XXXVII,
XXXVIII; H. Rohden, *Architektonische Romische Tonreliefs*, Berlin-
Stuttgart 1911, pag. 35-36, tav. XXX; A, Merlin-L. Poinssot, *Cratères
et candélabres de marbre*, Paris 1930, pag. 78 segg. n. 5. Fondamentale
è lo studio di Ch. Picard, *Observations sur la date et l'origine des reliefs
dits de la «visite chez Ikarios»* in AJA 1934 t. XXVIII, p. 137 segg. Ve-
dasi, inoltre: R. Calza, P. Pensabene..., *Antichità di Villa Doria Pom-
philj*, Roma 1977, pag. 105 n. 126, tav. LXXXI; C.C. Vermeule, *The
dal Pozzo Albani Drawings of classical Antiquities in the Royal Library
at Antiquities in the Royal Library at Windsor Castle*, Philadelphia
1966, nn. 8488-8023-8060 (figg. 100, 101, 102). H.v. Hesberg, *Eine
Marmobasis, mit dionysischen und bukolischen Szenen*, Rom. Mitt.,
87, 1980, p. 255 segg. tavv. 81-89. Vedasi, per ultimo, per la rappre-
sentazione della visita di Dioniso sulla ceramica attica: S. Angiolillo, *La
visita di Dioniso ad Ikarios nella ceramica attica: appunti sulla politica
culturale pisistratea*, Dial. Arch., 1981, 1, p. 13 segg.

[2] Questi tipi di rilievi sono stati interpretati in un primo momento
come rappresentazioni della cena di Trimalcione, poi del banchetto di
Ikarios, successivamente di una scena di Theoxenia di Dionisos, infine
come visita di Dionisio, patrono del teatro a Icario, fondatore della tra-
gedia, in base ad un racconto di Igino (Hygin. *Fab*, CXXX) confermato
da Apollodoro ed altri, in cui si fa menzione di una visita fatta da Bacco
ad Icario ed Erigone. Cfr. W.H. Roescher, *Lexicon der griech. und rom,
mythologie*, Leipniz 1890, 97, t. II, J, pag. 111. La Bieber (*The sculp-
ture of the hellenistic age*, New York 1960, p. 154), pensa ad una visita
del dio Dionisio ad una suo prete ad un poeta vittorioso.

Al centro — non più visibile perché scalpellata — doveva essere il gruppo con Dionysos e satirello incedenti, secondo la tradizionale iconografia che presenta il dio, vecchio e barbato, indossante la lunga tunica, secondo il tipo noto c.d. di Sardanapalos [3]. Della figura del dio resta la parte terminale della lunga tunica e così pure il piede destro sollevato, con il giovane satiro piegato a togliergli i calzari in segno di ospitalità; del satirello mancano la testa e la parte superiore del corpo. Sulla destra era il terzo gruppo di figure costituito dal thyasos bacchico che seguiva il dio, ed i cui componenti, preda del vino e dell'euforia, si abbandonano ad una danza orgiastica. Un giovane satiro, con il tirso del dio nella mano destra, apre il corteo con passo di danza; lo segue un vecchio sileno intento a suonare il doppio flauto, indossante un corto mantello ed i coturnii. Un terzo personaggio, anch'esso un satiro, segue sorreggendo un otre di vino e volgendosi all'indietro a guardare mentre muove un passo di danza. Il corteo è chiuso da altre due figure, un satiro che sorregge una menade ubriaca, che fatica a reggersi in piedi sorreggendo fra le mani un capretto di cui si vede solo la parte posteriore.

Tutta la composizione, che comprende i tre gruppi di personaggi, è inquadrata su uno sfondo architettonico composto da due grandi edifici con copertura a doppio spiovente. Di questi, uno è molto grande ed ha sulla fronte e sulla parete laterale delle finestre, mentre l'altro è piccolo e seminascosto, nella parte inferiore, da una tenda drappeggiata che inquadra la kline con Ikarios e la donna che gli sta accanto; la tenda termina alla altezza di un pilastro, che è alla destra del dio.

Questo rilievo, inedito, fa parte, come abbiamo detto, della serie dei rilievi di Ikarios, di cui si cono-

[3] Il tipo prende il nome da una copia conservata nei Musei Vaticani in cui si legge: CARDANAΠALOC. La presenza del costume orientale e la mollezza dell'atteggiamento hanno portato a considerare questa statua la rappresentazione del re assiro Sardanapalo. Cfr. P. Pensabene, op. cit., n. 126, *Rilievo con la visita di Dionisio ad un mortale*, tav. LXXXI, pag. 105.

scono diversi esemplari [4] e molti frammenti [5]. I rilievi completi che raffigurano l'intera composizione sono quelli del Museo del Louvre [6], del British Museum [7], della collezione Borgia nel Museo Nazionale di Napoli [8], nonché da Kephisià, forse nel Museo di Patrasso [9]. I citati rilievi presentano una medesima rappresentazione del soggetto, con lievi varianti da esemplare ad esemplare. Il rilievo di Londra, per esempio, presenta all'estremità destra della composizione un altro satiro che sorregge una ghirlanda e che si aggiunge al thyasos bacchico; vicino a lui è una palma molto alta che compare solo in questo rilievo. Sul pilastro che divide quasi a metà il rilievo è, poi, raffigurato un atleta vincitore che guida un *charios*, scolpito su una tavola votiva, senza decorazione scultorea, è presente anche in tutti gli altri esemplari. Il frontone dell'edificio maggiore, inoltre, presenta in questo rilievo del British Museum, due tritoni che sorreggono una testa di Medusa, con una decorazione a festoni sul tempio.

Il rilievo di Napoli è, invece, assai più vicino al nostro e presenta come variazioni una diversa trattazione del pilastro centrale, nel tavolino con vivande e bibite e nell'assenza delle maschere sul tavolino più basso.

[4] Cfr. G.P. Campana, *Antiche opere di plastica discoperte*, Roma 1842, pag. 111 nota 1; A.H. Borbein, *Campanareliefs*, 14 Suppl. R.M. 1968, pag. 183. H. Rohden, *op. cit.*, pagg. 35-36; H.B. Walters, *Catalogue of the terracottas in Brit. Museum*, London, 1903, pag. 386; P. Paribeni, *Il Museo Nazionale Romano*, 2 ed. Roma 1932, pag. 53 n. 9; W. Amelung, *Die Sculpturen des Vaticanische Museum*, Berlin 1903, t. 1, 713 n. 596, tav. 77.

[5] M. Bieber, *op. cit.*, p. 154; T. Schreiber, *op. cit.* tav. XXXVIII.

[6] T. Schreiber, *op. cit.*, tav. XXXVI.

[7] B.T. Maiuri, *Museo Nazionale di Napoli*, Novara 1971, pag. 41 n. 23.

[8] M. Bieber, *op., cit.*, pag. 153 fig. 657; T. Schreiber, *op. cit.* tav. XXIX.

[9] Una composizione che presenta le stesse figure presenti sui rilievi di Ikarios, ma in ordine confuso (identici agli altri rilievi i gruppi di figure ad eccezione del thiasos bacchico), figura in un disegno dello Spon (G.Q. Giglioli, *Pittoresco e valore scientifico*, in *Arch. Clas.* 1950, pag. 209, Tav. LXIV) riferibile ad un sarcofago proveniente dal Palazzo Santacroce o dai pressi, scomparso.

Nel rilievo di Kephisià, la rappresentazione concorda con le altre citate, ma manca completamente il corteo bacchico.

Alle opere citate possiamo aggiungere un rilievo (perduto) raffigurato in un rilievo dello Spon [10], ed una base di candelabro del Museo Vaticano [11], in cui è raffigurata la scena di cui trattasi, ma mancano gli edifici sullo sfondo.

Tornando al nostro rilievo di Gaeta, possiamo osservare che la tenda inquadra perfettamente la coppia semisdraiata sulla kline, mentre una statua di Priapo chiude, sulla destra, la scena del corteo bacchico.

Il rilievo in esame, sia pur privo della parte centrale, e molto danneggiato, ripete certamente la medesima tipologia e la stessa composizione del rilievo del Louvre, così che non appare azzardato ipotizzare che la parte oggi scomparsa perché scalpellata, ripetesse esattamente la composizione del rilievo di Parigi con Dionysos sorretto dal satirello.

La diversità delle tipologie dei vari rilievi considerati, sia pure riconducibili ad un'unica creazione originale, è indiretta prova di quanto successo abbia avuto il soggetto nell'antichità, che è stato anche riprodotto in monumenti di altro tipo, nonché su lastre di terracotta figurata [12].

Il problema del supposto originale da cui sarebbero derivate tutte queste rielaborazioni del soggetto, è trattato, assai brevemente, ma con gusto estremo, dal Cultrera nel suo interesse saggio sull'arte ellenistica [13]. Egli elenca alcune fra le più significative testimonianze relative agli archetipi dei tipi iconografici presenti sul rilievo di Ikarios ed alle attribuzioni cronologiche degli stessi, riportando le tesi più accre-

[10] B. Nogara, *Una base istoriata di marmo nuovamente esposta nel Museo Vaticano*, in *Ausonia*, 1907 (t. 2) pag. 261 segg. fig. n. 2.

[11] Cfr. per il tipo iconografico L.A. Milani, *Dionysos di Prassitele*, in *Museo Italiano di Antichità Classica*, III, 1890, pag. 751.

[12] A.H. Borbein, *op. cit.* pag. 163; H.B. Walters, *op. cit.* pag. 386; G.P. Campana, *op. cit.* pag. 111.

[13] G. Cultrera, *Saggi sull'arte ellenistica e greco-romana, La corrente asiana*, Roma, Loescher, 1907 t. I, pag. 93 segg.

ditate: quella di una origine ellenistica e più particolarmente alessandrina dello Schreiber e quella di una origine romana del motivo, del Woerman e del Philippi, i quali ultimi vedono nello sfondo con edifici un carattere perculiarmente romano. Unicamente in relazione col tipo iconografico del Dionysos il Reisch [14] fa risalire il prototipo alla seconda metà del IV sec. a.C., mentre considera il tipo inserito in una composizione più vasta e più tarda, di visita del dio ad una mortale. La Bieber, dal canto suo, non entra in merito alla questione [15], esaminando solo genericamente la tesi dell'origine alessandrina o romana del motivo e considera i rilievi prodotti nel mondo culturale neoattico del I sec. a.C.

A noi sembra che l'origine ellenistica, e particolarmente alessandrina del nostro soggetto, sia sufficientemente provata dalle evidenti concordanze con quanto ci resta del rilievo alessandrino e dalle indirette testimonianze di esso nella poesia di quella scuola.

Il rilievo di Gaeta risente di un lavoro affrettato e può considerarsi una mediocre opera di artigianato artistico minore romano che può datarsi a cavallo fra la metà del I sec. a.C. e la metà del I sec. d.C.

[14] E. Reisch, *Griechische Weihgeschenke*, (Abhandl. d. arch. Seminares in Wig.... 1890, t. VIII pag. 27 segg., nota 2, pag. 31 nota 3.
[15] M. Bieber, *op. cit.* pag. 152; W. Fuchs, *Die Vorbilder der neuattischen rel...*, Berlin, 1959 pag. 140-141.

SARCOFAGO STRIGILATO
AD EDICOLA CENTRALE
CON AMORE E PSICHE

Provenienza: Minturno. Alt. m. 0,60; lungh. m. 1,95; prof. m. 0,58.
Marmo bianco lunense. Integro.
Collocazione: lungo la parete sinistra della scalinata d'ingesso del Campanile del Duomo di Gaeta.
Bibliografia: Arias, Cristiani, Gabba, *Camposanto Monumentale di Pisa, Le antichità*, Pisa 1977, p. 131.

Sarcofago con la lastra frontale presentante strigilature convergenti verso il centro lasciando libero il campo centrale e due spazi laterali. Al centro, nell'edicola sono raffigurati Eros avente accanto, per terra l'arco e la faretra e Psiche, con chitone ed *himation*, in atto di abbracciarsi volti l'uno verso l'altro [1] (fig. 14).

Ai lati sulla fronte sono raffigurati, anch'essi su piedistallo, due eroti alati nudi, con corto perizoma sui fianchi. Quello di sinistra reca di traverso, sul petto, un balteo. Sulle due facce laterali sono raffigurati due scudi con lance [2].

Il coperchio, originariamente forse liscio, è stato rilavorato in età medioevale e presenta un alzato con una decorazione di due serie di strigliature formanti una mandorla al centro decorata con un motivo fitomorfo, e, agli angoli, acroteri con motivo fitomorfo a basso rilievo.

Il sarcofago è inquadrabile cronologicamente nella prima metà del III secolo d.C.

[1] Arias, Cristiani, Gabba, *op. cit.* Tav. XXXVIII, 78 (A6 int.) p. 100; Tav. LXXI (C6 est) p. 130-131. Più vicino al nostro è il sarcofago di Villa Doria Pamphilj (R. Calza, P. Pensabene, *Le antichità di Villa Doria Pamphilj*, Roma 1977, p. 225 n. 264 Tav. CL) che fornisce nella nota 3 una ricca bibliografia sull'iconografia del tipo e sui sarcofagi conosciuti.

[2] L. Budde, R. Nicholls, *A Catalogue of the Greek and Roman Sculpture*, Cambridge, 1964 tav. 57 n. 163.

SARCOFAGO STRIGILATO A LENOS
CON PROTOMI LEONINE

Provenienza: Minturno. Alt. m. 0,55; Lungh. m. 1,66; prof. m. 0,55.
Marmo bianco lunense. Integro.
Collocazione: lungo la parete destra della scalinata di accesso del Campanile della Cattedrale di Gaeta.
Bibliografia: C.R. Chiarlo, *Sul significato dei sarcofagi a lenòs decorati con leoni*, in *Annali della Scuola Normale Superiore di Pisa*, Pisa 1974 serie III, t. IV p. 1315 nota 15.

Sarcofago a vasca con fronte ornata di due serie di strigilature ondulate formanti una mandorla al centro che ha ricevuto una decorazione in età medioevale. Le baccellature sono limitate inferiormente da un motivo corrente di semiovoli, superiormente dall'orlo sporgente ed arrotondato della vasca che presenta una decorazione ad ovoli al di sotto della quale corre una cornice baccellata (fig. 15).

Ai lati della fronte sono scolpite due protomi leonine aggettanti [1], dalle cui fauci aperte [2] pende un grande anello. Entrambi le protomi presentano una profonda solcatura verticale che attraversa la fronte. La criniera, folta, è trattata con ciocche corte e profondamente incise dal trapano. Gli occhi sono grandi e circolari, il naso largo.

Questo tipo di sarcofago, prodotto a Roma o nelle vicinanze è inquadrabile cronologicamente alla prima metà del III secolo d.C. [3]. Il coperchio è stato rilavorato in età medioevale; così anche i bordi inferiori e superiori della vasca.

[1] Per il significato simbolico del leone che stringe tra le fauci l'anello cfr. E.R. Goodenough, *Jewish Symbols in the Greco-Roman Period*, New York 1958-1964, VII, p. 63 segg.

[2] Il Chiarlo, (*op. cit.* p. 1307 segg.) che ha pubblicato un interessante studio sui sarcofagi a lenòs, esamina anche il nostro di Gaeta (p. 1315 nota 15) e dice: «Il sarcofago di Gaeta, che ho potuto studiare solo su di una riproduzione fotografica non molto dettagliata, e riguardo al quale non ho rintracciato bibliografia, presenta una originalità stilistica tale da far pensare o ad una imitazione tarda o ad un pezzo rilavorato, tuttavia non sono in grado di sostenere questo con esattezza». Egli inoltre colloca il nostro nella tipologia delle protomi leonine a «*fauci aperte*».

[3] Cfr. Arias, Cristiani, Gabba, *Camposanto Monumentale di Pisa, Le antichità*, Pisa 1977 p. 107 n. A 14 int.; R. Calza, P. Pensabene, *op. cit.* p. 232 n. 273 Tav. CLV.

FIG. 1

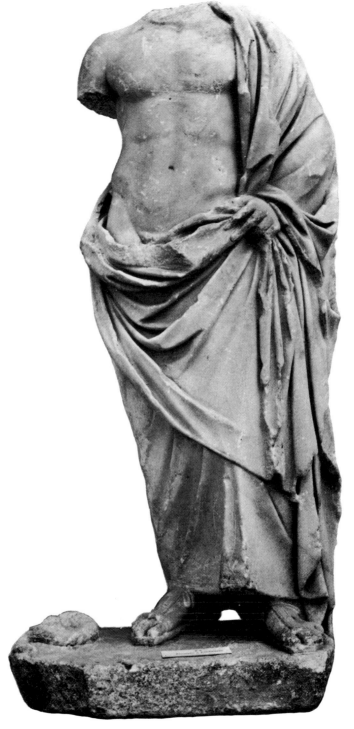

Statua di Asklepios. Veduta frontale

FIG. 2

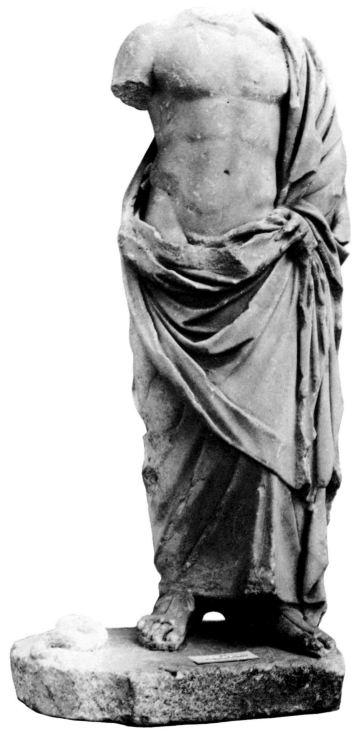

Statua di Asklepios. Altra veduta

FIG. 3

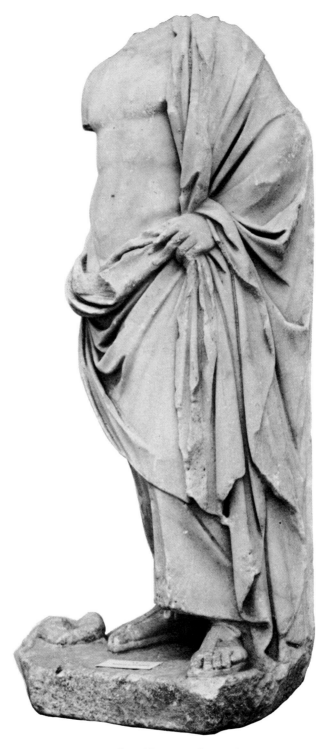

Statua di Asklepios. Altra veduta

FIG. 4

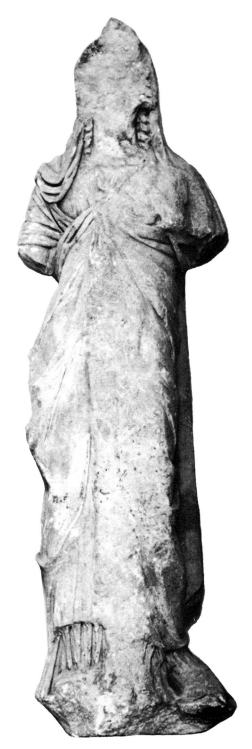

Statua di Iside. Veduta frontale

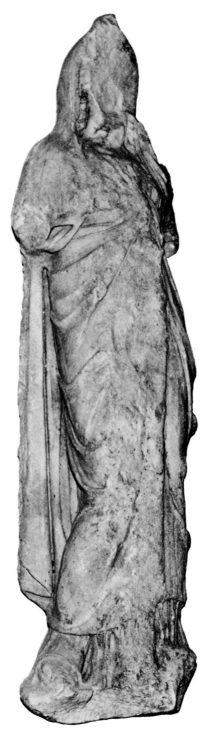

FIG. 5

Statua di Iside. Altra veduta

FIG. 6

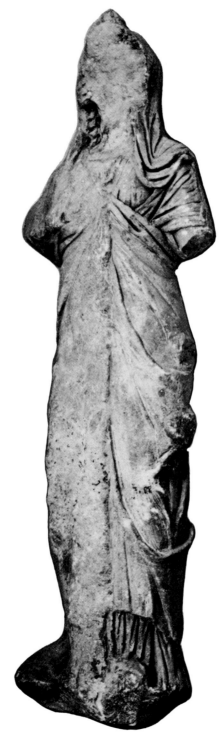

Statua di Iside. Altra veduta

FIG. 7

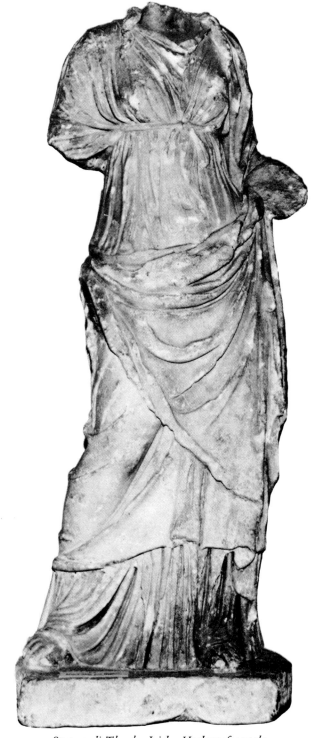

Statua di Thyche-Iside. Veduta frontale

FIG. 8

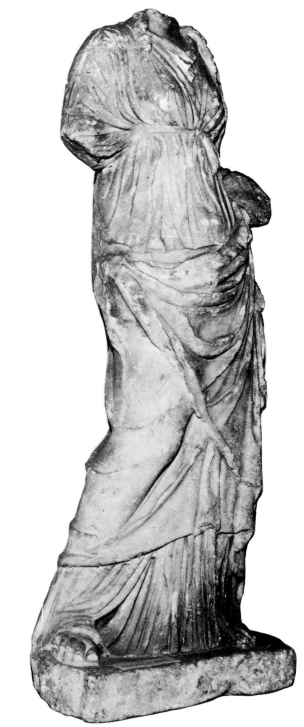

Statua di Thuche-Iside. Veduta laterale

FIG. 9

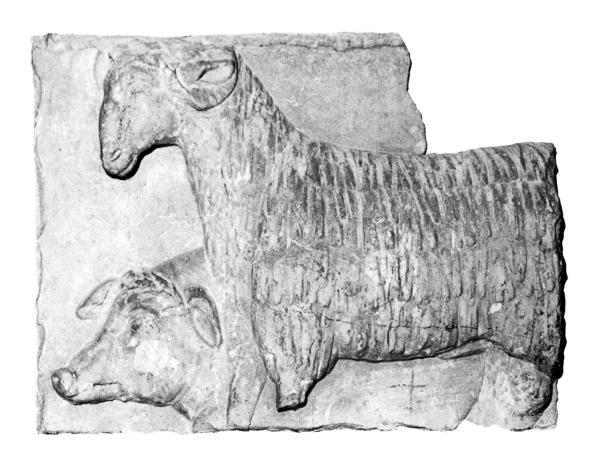

Rilievo, con scena di suovetaurilia

FIG. 10

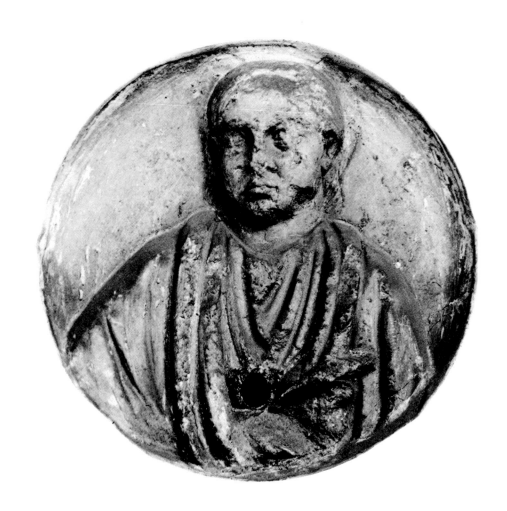

Medaglione di Sarcofago

FIG. 11

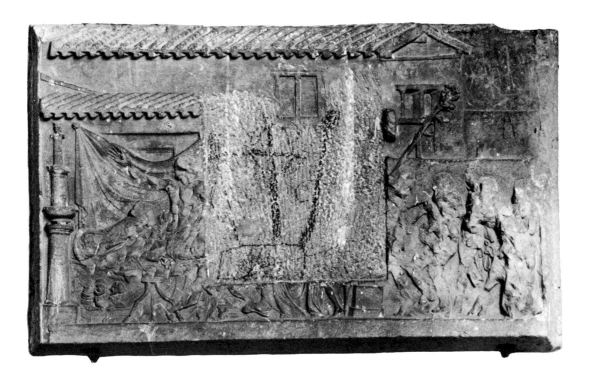

Rilievo di Ikarios

FIG. 12

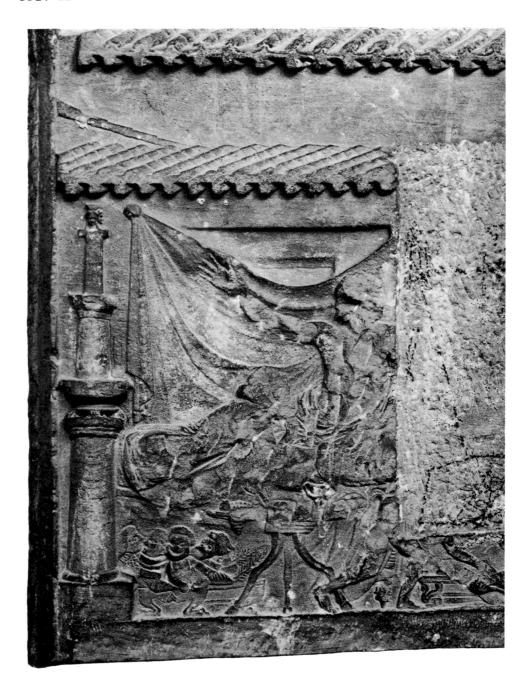

Rilievo di Ikarios. Particolare

FIG. 13

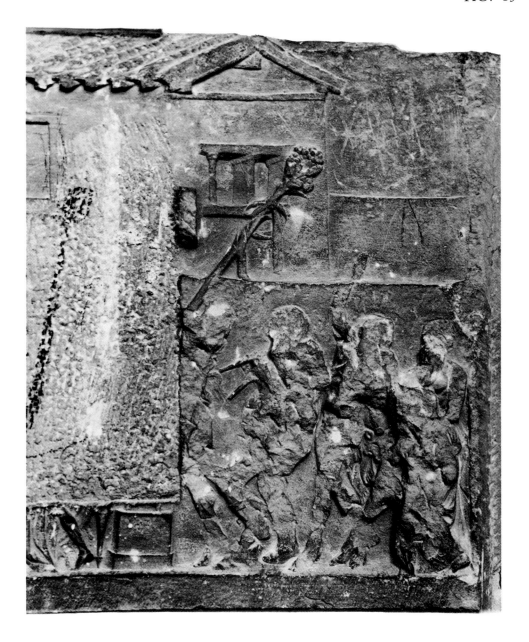

Rilievo di Ikarios. Particolare

FIG. 14

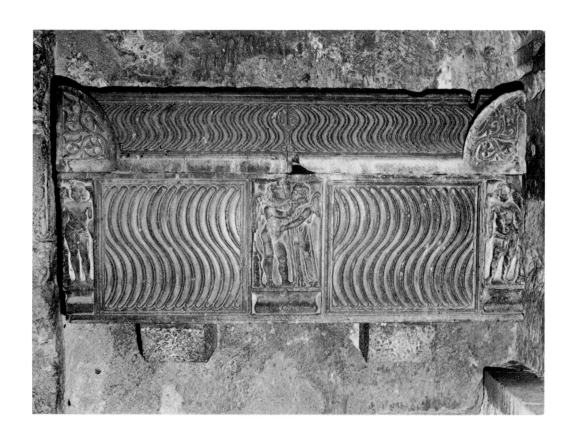

Sarcofago strigilato ad edicola centrale con amore e psiche

FIG. 15

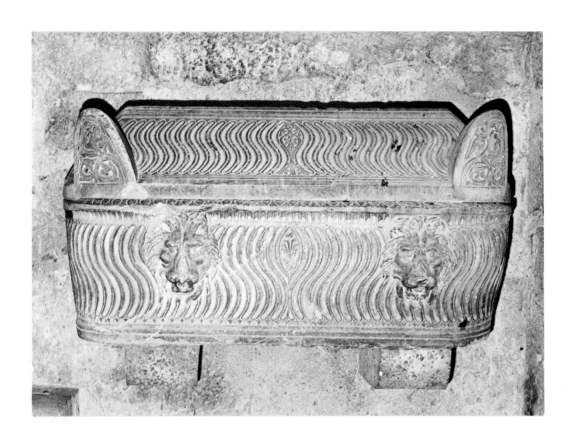

Sarcofago strigilato a lenos con protomi leonine

Finito di stampare nel mese di settembre 1986
presso La Casa della Stampa, Tivoli (Roma) -
Tel. (0774) 25766